허욱

그림과 글

혼밥

시서화 詩書畵로
쓰는 일기

파 롤 앤

시서화 詩書畵 일기

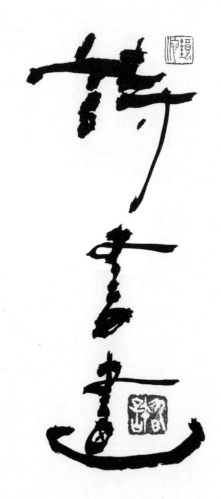

옛 문인들을 평한 글을 보면 간혹 시서화(詩書畵)에 두루 능했다는 평이 나온다. "아니 하나도 아니고 셋에 다 능했다니…… 헐!" 어쩌다 보니 나 또한 시서화를 각각 다루고 있어서, 이런 분들을 대할 때마다 요즘 말로 왕 부럽다. 내가 죽은 후에 후세의 사람들이 나를 평가하며 '그는 시서화에 능했다'라는 한 줄을 적을 수 있다면 내가 평생 종이에 먹을 적신 보람을 느낄 수 있지 않을까 싶다. 여기서 말하는 시는 요즘 우리가 생각하는 시라기보다는 문장 이라고 이해하는 것이 좋을 것이다. 심노숭 선생의 표현대로 글이 정밀하여 시가 된다고 했으니, 주옥같은 문장이 곧 시 아니었겠는가. 그리고 옛 시들을 읽어보면 그저 날 감정의 나열이 아니라 고전이라는 인문학적 바탕이 깔려 있어야 했으니, 결국 글공부를 열심히 했다는 것이고, 그 티가 시에 자연스레 배어 나온 것으로 봐야 한다. 사람들로부터 글을 맛깔나게 쓴다는 얘기를 종종 듣는다. 칭찬에 고맙지만, 글씨 쓰고 그림 그리는 사람으로서 정작 글씨, 그림 칭찬을 못 받고 곁에 덧붙인 글에 시선이 쏠린다는 것은 부끄러운 일이다. 이런 얘기 들을 때마다 아직 갈 길이 멀었고 더 정진해야겠다는 계기로 삼는다. 그러나 한편으로는 틈틈이 책을 펼치고, 생각하여 글을 쓰는 일을 게을리하지 않았기에 듣는 칭찬 같아서 위안이 되기도 한다.

종종 사람들로부터 글씨를 언제부터 썼냐는 질문을 받는다.
난 늘 한글을 깨칠 때부터라고 답한다. 그러면 십중팔구
"아니요, 그 글씨 말고 캘리요……"라고 되물어 온다.
그러면 나는 글씨와 캘리그래피가 뭐가 다르냐고 되묻는다.
소위 캘리그래피를 하시는 분들은 일상적인 글씨와 서예,
그리고 캘리그래피를 애써 구분하여 보는 것 같다. 물론 자신이
추구하는 분야를 좀 더 독자적인 영역으로 인정받고 싶은 마음은
이해하지만, 내게 캘리그래피는 그저 붓(손)글씨의 영어 번역에
불과하다.
내가 처음이자 마지막으로 공적 교육기관에서 붓글씨를 배운 것은
코흘리개 초등학생 때, 그것도 미술 시간에 사방 천지에 먹물
묻혀가며 '우리나라 좋은 나라, 무궁화 대한민국' '무찌르자 공산당,
분쇄하자 적화야욕' 써본 게 전부다. 세월이 흘러 다시 붓을
들었으되, 누구누구 서실에 들락거리거나 무슨 무슨 캘리그래피
협회에 가입하여 활동한 적이 한 번도 없다. 말하자면 독학으로
변방에서 붓을 들었을 뿐이다. 그런데 보고 배울 것 널려 있으니
스스로 독학이라 생각한 적도 없었고, 그저 글씨 쓰는 게 좋을 뿐
변방임을 부끄러이 여긴 적도 없다.
매일 먹 갈고 붓을 드는 이로서 내 궁극적인 목표는 딱 두 가지를
동시에 성취하는 것이다. 하나는 누구 흉내 내지 않는 나다운 글씨,

또 하나는 누구도 부정 못 할 좋은 글씨를 쓰는 것이다. 말이 쉽지 그게 참 어렵다. 글씨를 수련이요 도라고 하는 것은 이 둘을 동시에 성취하는 과정이기 때문이다. 그래서 붓을 놓지 못한다.

난 내가 그리는 수묵 그림을 문인화라 말한다. 기존 문인화에 대한 고정 관념을 가지고 이 책을 훑어본 이들은 고개를 갸우뚱하겠지만, 내가 그리 말하는 이유는 의외로 참 간단하다. 스스로 문인으로 생각하기 때문이다. 대학에서 철학을 공부했을 뿐만 아니라 지금도 그쪽 동네 책들, 특히 동양의 고전을 읽고 새기기를 게을리하지 않는다. 시대가 변하면 조형의 형식도 내용도 자연스레 변하기 마련 아닌가? 난 문인이 그리는 문기가 서려 있는 그림은 다 문인화라 생각한다.

문인화의 사전적 정의는 그림을 직업으로 삼지 않는 사대부들이 여기 또는 여흥으로 자신들의 의중을 표현하기 위하여 그린 그림을 가리킨다. 주로 산수 또는 매란국죽의 사군자를 그렸는데, 그림에 기교가 나타나지 않도록 조졸한 맛을 살려 그림으로써 천진함을 강조하였다. 또한 화제를 달아 그 그림을 그린 뜻을 나타냈다. 그러나 이 책을 살펴보면 알겠지만, 내 일상의 단면을 벗어난 그림은 하나도 없다. 그저 내게 들어온 것들 중에 글로 표현해야 할 것과 그림으로 표현해야 할 것을 구분하여, 쓸 것은 쓰고 그릴 것은 조졸하게 그렸을 뿐이다. 때로 둘이 공존하는 것도 없지 않다.

서화일체라 하지 않았던가. 내게 있어 글씨와 그림의 구분은
그리 큰 의미가 없다.
헨리 데이비드 소로는 일기를 쓰기 위해 산다고 했다.
처음엔 '에이, 뭐 그렇게까지……'라고 생각했는데,
나도 어쩌다 보니 그러고 살고 있다. 처음엔 살면서 겪는 소소한
일들에 대한 생각을 그때그때 글씨와 그림으로 남기자고 시작했던
일이었는데, 나중엔 주객이 전도되어 '오늘은 어떤 글씨,
무슨 그림 그리지?'를 염두에 두고 하루를 보내고 있으니
하는 말이다. 아무튼, 하루라도 그냥 넘기는 일 없는 일상이 되었다.
그리고 매일매일의 결과물들을 인스타그램, 페이스북 등의 SNS에
올려 공유하고 있다. 이 책은 그것들을 추린 것이다.

이 책은 총 6장으로 구성되어 있다. [그려봄]에는 내가 문인화라
명명한 그림들을 짧은 글과 함께 모아 놨다. [새겨봄]에는 평소
읽었던 고전 중 마음에 와닿은 문장을 쓰고 나름대로 의미를 새긴
것들을 추렸다. [닦아봄]에는 나 자신에게 또는 읽는 이들에게
정진을 독려하는 글을 모아 놨다. [살아봄]에는 일상에서 겪은
소소한 일들에 대한 사유들을 추렸다. [외쳐봄]에는 삶의 지침으로
삼을 만한 문장들, 경계해야 할 것들을 가려 뽑았다.
마지막 [바라봄]에는 내 꿈, 희망 사항들을 나열하였다.

내게 글씨 쓰고 그림 그리는 일은 일기이기도 하지만, 한편으로는
생업으로서의 노동이다. 말이 좋아 예술 창작이지 철저한 밥벌이
로서의 노동이다. 그러니 내가 글씨로 또는 그림으로 일기를
쓴다는 것은 실제로 팔려 밥벌이가 되지 못할지언정
적어도 밥값, 밥 먹을 자격을 얻기 위함이다.
어쩌다 홀로 있는 시간이 대부분인 삶을 살게 되었다. 밥도 대부분
홀로 먹는다. 이른바 혼밥이다. 가족을 부양해야 할 막중한 책임이
있음에도, 잘하지도 못하지만 그나마 할 줄 아는 게 이것밖에
없다고 말하며 무책임하게 붓을 놓지 못하고 있다. 홀로 밥 먹듯
글씨 쓰고, 홀로 밥 먹듯 그림 그리는 일로 언젠가는 가족을 먹여
살릴 수 있는 날이 오길 기대해 본다.
"넌 책을 내야 해!"라고 출판의 기회를 제공해 준 친구 조만수
교수, 졸고를 마다치 않고 책의 모양을 갖추기 위해 애써 주신
박진희 대표님께 지면을 빌어 감사의 마음을 전한다.

2021년 가을
거울연못 허욱 두 손 모음

- ## 시서화 詩書畵 일기 .4

3장 닦아봄

4장 살아봄

5장 외쳐봄

6장 바라봄

그려봄

혼밥 시서화 詩書畵로 쓰는 일기

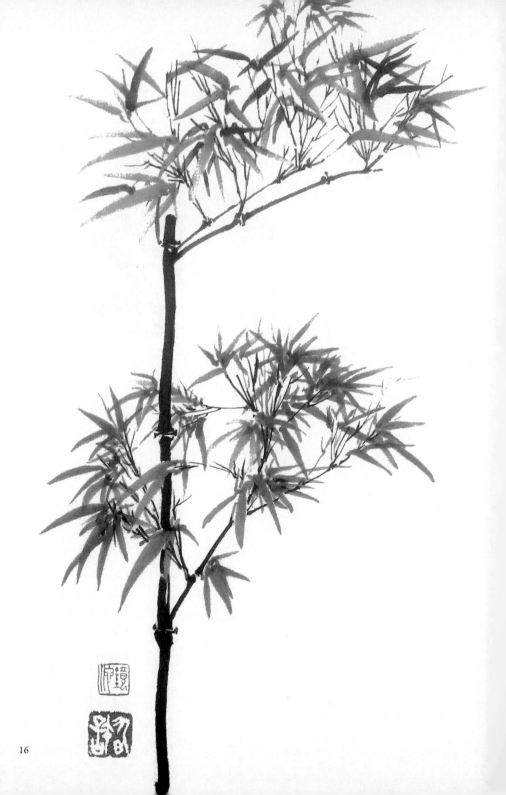

뭐 그러라지!

동네 편의점 옆 골목 후미진 화단이
돌보는 이 없어 잡초가 무성하다.
딱 봐도 사람들 눈을 피해
담배 피우기 좋은 음침한 곳인데,
아니나 다를까 금연 스티커가
덕지덕지 붙어 있고, 나 몰라라
담배꽁초도 여기저기 널브러져 있다.

담배를 꺼냈다가 겸연쩍어
입맛만 다시며 담뱃갑에 밀어 넣는데,
오죽(烏竹) 한 대가 눈에 들어온다.
윗동을 댕강 쳐냈는데,
"뭐 그러라지!" 하는 듯 태연스레
새 가지, 새잎을 뻗은 게
자못 당당하고 싱그럽다.

상황에 굴하지 않는 기개가 있어
옛 분들은 대나무, 대나무 했나 보다.
집에 돌아와 나 자신을 돌아보며
먹을 갈고 붓을 들었다.

설중매 雪中梅

모진 눈보라 속에 피는 꽃이라야 그게 매화지요.

다른 봄꽃들 흐드러지게 필 때

덩달아 피는 꽃이었다면 그토록 사랑을 받았겠어요?

내 정신 더 맑게 하고,

내 머리 더 차갑게 하며,

세상 어떤 역경에도 아랑곳하지 않는

그 늠름한 기상이 있기에

곁에 두고 싶어 했던 것이지요.

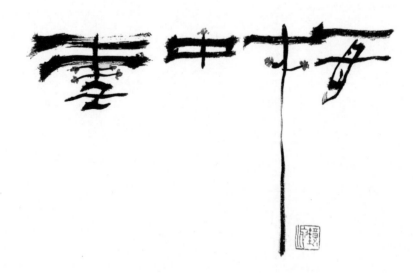

봄

안 온 적도 없지만,
쉽게 온 적도 없다.

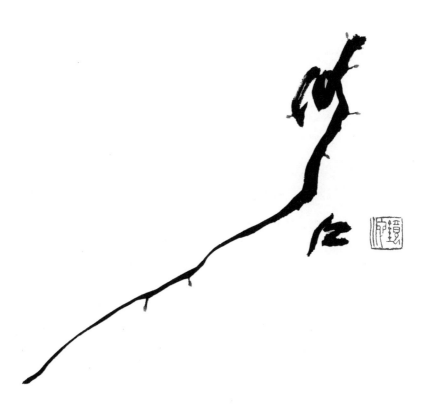

매화 가지치기

작업하다가 담배 한 대 피우러 아파트 공동 정원에 나가니,
(오해 마시라. 공인된 흡연 장소가 있다.) 경비 아저씨들이 열심히
가지치기를 하고 있다. 장비가 좋은 건지 솜씨가 좋은 건지,
전지가위가 지나간 나무들은 똘방하게 머리를 깎은 듯 말쑥하다.

문제는 매화나무. 다른 나무는 그렇다 쳐도 이 매화나무마저
동글동글하게 상고머리를 만들어 놓은 모습이 피식 우습기도 하고
쓸쓸하기도 하다. '벚나무 가지치기 하는 바보, 매화나무 가지치기
안 하는 바보!'라는 말이 있다.
벚나무는 꽃이 무거워 가지를 축축 늘어뜨릴 정도로 흐드러지게
펴야 아름답고, 매화는 미적 안목을 가지고 단호하고 과감하게
가지치기를 해야 고고한 아름다움을 지닌다는 말이다.
여기서 미적 안목이라 함은 매화엔 매우 미안한 말이지만
버려야 할 것과 남겨야 할 것을 선택하는 과정에서
비대칭적 균형 감각을 지녀야 한다는 것이다.

수고하신다는 말을 전해 드리고 집에 들어와 먹을 갈았다.
계절은 여름을 향해 치닫고 있지만, 정신 번쩍 드는 초봄 아침의
상큼한 백매를 그리고 싶었다. 그러나 누가 누굴 보고 뭐라 하나?
매화 가지치기에 서툴기는 경비 아저씨나 나나 매한가지다.
아직 멀었다.

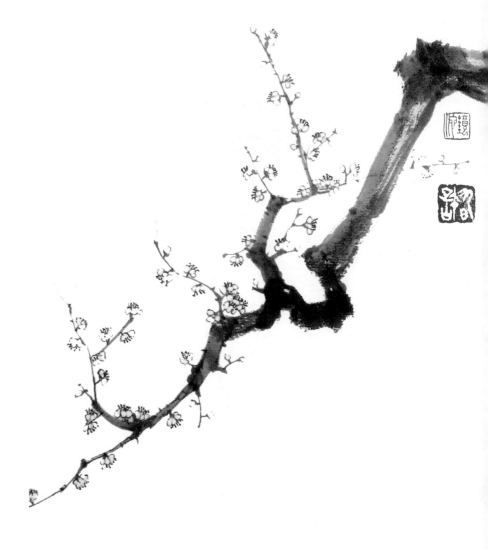

카네이션

비록 풍성한 다발도 아니고,
그 흔한 붉은 기운 하나 없지만
이 꽃 그려 바쳐요, 어머니!

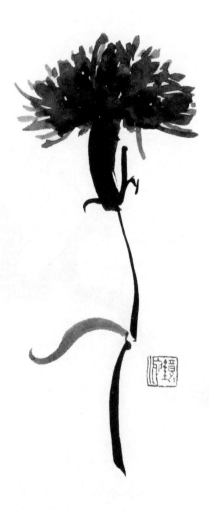

져야 꽃

안 지면 조화.

손수건

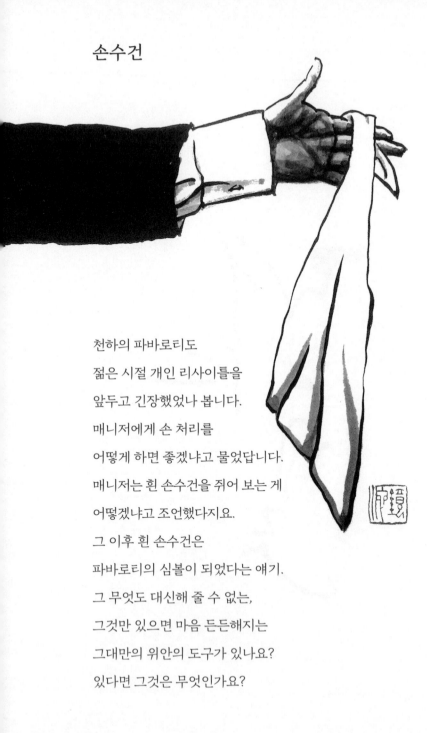

천하의 파바로티도
젊은 시절 개인 리사이틀을
앞두고 긴장했었나 봅니다.
매니저에게 손 처리를
어떻게 하면 좋겠냐고 물었답니다.
매니저는 흰 손수건을 쥐어 보는 게
어떻겠냐고 조언했다지요.
그 이후 흰 손수건은
파바로티의 심볼이 되었다는 얘기.
그 무엇도 대신해 줄 수 없는,
그것만 있으면 마음 든든해지는
그대만의 위안의 도구가 있나요?
있다면 그것은 무엇인가요?

선풍 거사

올여름도 잘 부탁드리네!

채비 손질

내 기억에
아버지가 가장 행복해하셨던 때는
주말에 낚시 가방 챙기셨을 때가 아닐 듯싶다.
뭐가 그리 좋으신지 싱글벙글에
콧노래까지 흥얼거리셨다.

여행 가방 싸며 마음은 이미 여행을 떠난 것처럼,
대를 손질하고 채비를 매만지는 아버지의 얼굴엔
이미 윤슬이 아른거렸다.

그런 아버지를 보고 자랐으니…….

얼음낚시

안 된다고 안 된다고 하셨는데,
가겠다고 가겠다고 떼를 써서
기어코 쫓아 나선 얼음낚시.
아버지는 몇 번이고 제게
춥지 않냐고 물어 주셨습니다.

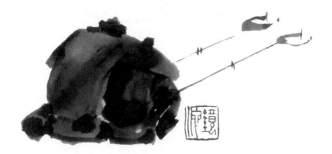

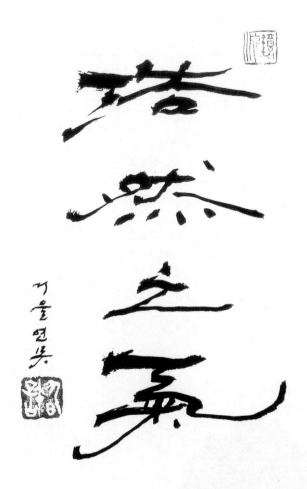

浩然之氣

호연지기 浩然之氣

어려서 아버지의 바다 선상낚시를 쫓아갔을 때의 일이다.

한참 고기 잡는 재미에 푹 빠져 있는데, 선장이 서둘러 귀항해야

한다고 낚시를 거둘 것을 재촉하였다. 기상 상태가 심상치 않다고.

아니나 다를까! 회항하는 길 순식간에 파고가 높아지고 먹구름에

비까지 퍼붓기 시작하였다. 같은 배에 탔던 낚시꾼들은 좁아터진

선실에 들어가 모로 끼여 누워 벌벌 떨었다.

이때 아버지 말씀!

"욱아! 사내대장부는 모름지기 호연지기를 길러야 하느니라."

하며 내 손을 잡고 갑판에 나오셨다.

갑판 중앙에 정좌를 하시고 나를 무릎에 앉히셨다.

나는 그때 내가 본 광경과 몸의 느낌을 생생히 기억한다.

아마도 윌리엄 터너가 그랬을 것이다.

호연지기(浩然之氣),

하늘과 땅 사이를 가득 채울 만큼 넓고 큰 기상을 말한다.

공명정대하며 무엇에도 구애됨이 없는 드넓은 기개다.

돌이켜 보면 그때 아버지는 내게 집채만 한 파도 앞에서도

끄떡 않는 모습을 보여 주심으로 어려움이 닥치더라도 작은 일에

일희일비하는 졸보가 되지 말라고 가르쳐 주셨던 것 같다.

그런 아버지셨고 그런 가르침을 받으며 자라온 난데,

지금 왜 이렇게 찌그러져 있나 싶다.

다시 가슴 쫙 펴고 허리 곧추세우며 세파에 당당히 맞서리라.

에라 모르겠다!

낚시고 뭐고…….

손들어!

이런 벌은 서도 괜찮지!

죽어서도 벗한다

떨구며 버틴다

겨울에도 푸르러

상록수라 불리지만,

소나무도 이맘때

솔잎을 떨군다.

일종의 월동준비다.

나무를 살리기 위해

해묵은 솔잎이

기꺼이 제 몸을

던지는 것이다.

떨어진 솔잎은 뿌리의

보온 덮개가 되어 준다.

겨울은 최소한의 것이 되어

버티는 계절이다.

자연은 그렇게

겨울을 난다.

나도 그리 나야겠다.

농밀한 사랑

죽산 읍내로 들어서는 나들목에는 녹지가 조성되어 있다.
여기에도 개발에서 살아남은 육송들이 옮겨 심겨 있다.
나는 매번 두 나무에 눈이 간다.
보는 방향에 따라 전혀 다르게 보일 수 있으나
내가 진입하는 방향에서 보면 두 나무가 꽈배기처럼 꼬여
마치도 구스타프 클림트의 <키스> 그림처럼
농밀하게 사랑을 나누는 듯하다.
옮겨 심었고 필시 조경업자가 전체적 경관을 고려하여
나무의 위치와 방향을 잡았을 테니,
난 이 사람을 센스쟁이라 한껏 손뼉 쳐주고 싶다.
나무 입장에서야 자기 의사와 상관없이 새 터전을 잡게 되었고,
게다가 좋든 싫든 배우자를 새로 만난 셈이다.
부디 오순도순 부비부비하며 서로 의지해 잘 살아 주길……

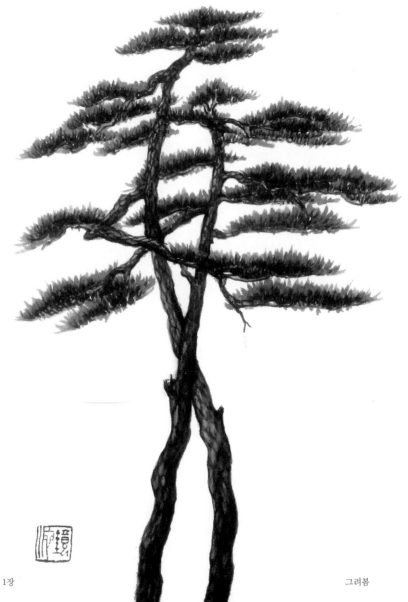

동지 同志

"나무가 나무에게 말했습니다.
우리 더불어 숲이 되어 지키자."
(신영복,『더불어 숲』중)

새겨봄

혼밥

一期一會

지금, 여기, 이 순간을 소중히 하라.

일기일회 一期一會

낚시를 하다 보면
모든 조건이 완벽한 때를
만난다는 것은 결코 쉬운 일이 아니다.
날씨 좋고, 경치 좋고, 물빛 좋은데
정작 고기가 안 나오는 경우도 있고,
비바람 몰아치는 최악의 순간에
보란 듯 찌가 올라올 때도 있다.

모든 조건이 완벽하면 좋겠지만,
그보다 더 좋은 것은
그 불완전한 순간순간들을
의례 그러려니 받아들이고
진심으로 즐기는 것 아닐까.

삶이라고 다를까.
일기일회(一期一會)
지금 이 순간, 이 만남은
일생에 두 번 다시 오지 않으므로,
매 순간 정성을 다해 그 자리에
임해야 한다는 뜻이다.

지금, 여기, 이 순간을 소중히 하라.

꿈이요, 허깨비요, 울거품이요, 그림자로다.

42

몽환포영 夢幻泡影

한바탕 꿈(夢)이요,
허깨비(幻)요,
물거품(泡)이요,
그림자(影)로다.

말로만 떠들지 말고,
마음으로 받아들여라.
그 마음으로 살다 가라.

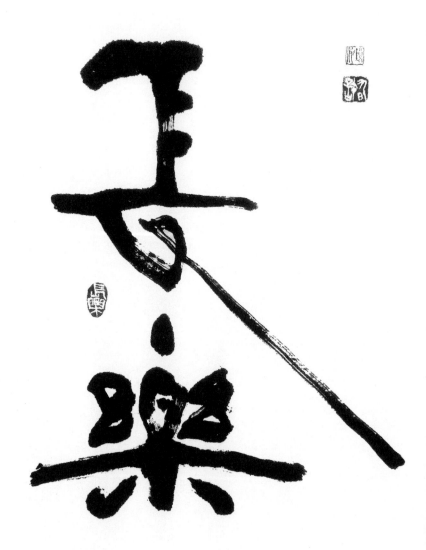

장락 長樂

문자 그대로 오랜 즐거움을 뜻한다.
누군들 이 장락을 원치 않겠는가.

그런데 이 장락이란 말 앞에
두 글자가 생략되어 있다.
일인장락(一忍長樂)
한 번 눈 질끈 감고 참음으로써
길이 즐거움을 누릴 수 있다는 것.
신라 때 원효 스님의 말이다.

한 번의 실수로 오랜 고통을
당하고 있는 나로서는
뼈에 사무치는 말이기도 하다.
그러나 과거는 과거일 뿐,
앞으로의 장락이 중요하지 않겠는가.

알 아봄

알게되면 짐스로 아끼게되고
아끼면 참으로 볼수있게되나니···

유한준 + 기을 옆뜻

알아봄

유홍준 선생의 『나의 문화유산답사기』에 자주 등장했던 말이기에
어느새 내 입에도 배었고, 배었을 뿐만 아니라
내 작업과 그림 감상에 금과옥조로 여기는 문장이 있다.
"사랑하면 알게 되고 알게 되면 보이나니,
지금 보는 것은 이전과 같지 않으리라."

정민 선생의 책 『죽비소리』를 읽다가
위 문장의 원문이라고 생각되는 유한준 선생의 글을 발견하였다.
"그림 감상의 묘는 소장하거나 바라보거나 아끼는
세 부류의 껍데기에 있지 않고,
알아봄에 있는 것이다.
알게 되면 참으로 아끼게 되고,
아끼면 참으로 볼 수 있게 되며,
보이게 되면 이를 소장하게 되는데,
이것은 그저 쌓아 두는 것과 다르다."

정민 선생의 해설 또한 와닿는다.
"내 삶 속으로 들어온 그림은
그 자체로서 내 삶의 일부가 된다."

내게는 어떤 이의 삶 속으로 들어갈 작품이 얼마나 있을까?
있긴 한 걸까? 자꾸 머리를 긁적이게 된다.

以吾友我

나는 나로서 나 됨을 잡는다

이덕무 + 가을하늘빛

이오우아 以吾友我

김현승 시인은 그의 시 「가을의 기도」에서
"가을에는 호올로 있게 하소서." 하고 노래하였으나,
내 경우는 너무 홀로 있어 탈이다.
SNS에 미주알고주알 내 생활의 단면을 올리는 것도
어쩌면 홀로 떨어져 있지 않음을 확인하고 싶어서일 게다.
간혹 비 맞은 땡중처럼 혼자 구시렁대는 모습을
스스로 발견하고 깜짝 놀랄 때도 있다.
그러나 세상이 비대면의 일상화를 굳이 강요하지 않더라도
결국, 그리고 어차피 홀로에 익숙해져야 한다.
그런 면에서 보면 난 지금 앞서 살고 있는 것이다.
나만큼 날 잘 아는 사람,
나만큼 내 자신을 이해해 주는 이가 없으니,
이덕무의 말대로 이오우아(以吾友我),
나로 하여 내 벗을 삼아야 한다.
가을엔 특히 그렇다.

忍饑看書

인기간서 忍饑看書

배고픔을 참으며 책을 보노라.

우암 송시열 선생이 자신의 초상화에 얹은 글 중
마지막 문장이 눈에 들어온다.
여기서 말한 배고픔이 어찌 몸의 배고픔뿐이었겠는가!
그런 허기짐을 참고 그는 무엇을 하였는가?
책을 읽었다.

"이런 주변머리라고는 눈을 씻고 찾아봐도 없는
앞뒤 꽉 막힌 늙은이 같으니라고!"라고 하면서도
그를 닮고 싶다.

나는야 오늘도 배고픔을 참으며 작업을 한다.

그뿐

혼자 있을때는 깊은 거문고를 어루만지고

옛 책을 펼쳐 보며 한가롭게 드러누우면 그뿐이다.

잡생각이 떠오르면 집밖을 나가 산길을 걸으면 그뿐이고,

손님이 찾아오면 술상을 차려 함께 시를 읊으면 그뿐이다.

흥이 오르면 휘파람을 불며 노래를 부르면 그뿐이고, 목이 마르면 내 우물 물을 마시면 그뿐.

배고프거나 하면 내 밥을 먹으면 그뿐이고,

해가 저물면 내 집에서 쉬면 그뿐이다.

비내리는 아침, 눈오는 한낮, 저물녘의 노을, 새벽의 달빛은

그윽한 삶의 신비로운 운치이니 다른 사람들에게 말해도 시해하지 못하지, 날마다 스스로 즐기다가

자손에게 물려 가르치면 그뿐이다.

이와 같이 살다가 아는 이에게 물려 주는 것, 그것이 내 평생의 소망이다.

이이엄 장혼의 글을 허웅쓰다

그뿐

책을 읽다가

지향하는 삶의 태도가 나와 같은 선인의 문장을 만나

반가운 마음에 옮겨 썼습니다.

조선 정조 때 규장각에서 교정 일을 맡아보는 말단 관리였던

중인 출신 장혼의 글입니다.

그의 호가 재미있는데요,

'그뿐이면 족한 집'이라는 뜻의 이이엄(而已广)입니다.

그조차도 어려워 그렇지,

그리 살 수 있다면 꼭 그리 살고 싶습니다.

유능제강 柔能制剛

컨테이너 밖 빗물을 모아 두는 들통의 뚜껑은
세찬 바람에 저만치 날아가 널브러졌는데,
청매화 꽃망울은 그 바람에도 단 하나 떨어지지 않았습니다.

유능제강(柔能制剛)
부드러운 것이 능히 강하고 굳센 것을 누른다는 이 말을 실감합니다.
그러니 그대여, 일단 유순해집시다.
이기고 지는 것은 다음에 생각합시다.

선비는 배와 같다.

이제현(李齊賢) 선생의 글 한 대목을 썼습니다.
(이제현,『송신원외북상서』送辛員外北上序 중)

배의 돛이 자동차의 액셀이라면
배의 닻은 자동차의 브레이크이지요.
선생께서는 선비가 배와 같다고 말씀하셨는데,
무엇을 돛으로 삼고 무엇을 닻으로 삼아야 하는지
분명히 짚어 주십니다.

항해에 힘을 얻습니다. 출항합니다.

좌우명

산처럼 우뚝하고 못처럼 깊으면
봄날의 꽃처럼 환히 빛나리라.
(남명 조식의 좌우명)

오늘따라 그의 좌우명이 깊은 울림으로 다가온다.
우뚝하지도, 깊지도 않으니 아직 빛나지 않는 거겠지.

무학 無學

배우지 못해 무식하다는 뜻이 아니라,

배웠으되 배운 자취가 없는 것.

즉 배운 티를 내지 않는다는 말.

지식이 인격과 단절될 때

그 지식인은 위선자가 된다.

벌이
꿀을 딸 때는
꽃을 가리지
않는다네

이덕무 + 거울명품

벌이 꿀을 딸 때는 꽃을 가리지 않는다네!

아들 이광규가 아버지 이덕무의 생전 기억을
되살려 적은 글의 한 단락에 나온 문장이다.
이건 이래서 안 되고, 저건 저래서 안 된다는 식의
편식을 금하라는 말이다.

나와 색깔이 다르다고 해서,
내 입맛에 안 맞는다고 해서
이러쿵저러쿵 떠들어 대는
나 자신을 돌아보게 하는 말이다.

그다음 문장이 답이다.
"만약 꽃을 가린다면 꿀은 만들지 못하게 되지."

一日不作 一日不食

慧可선사의 글을 거울삼었으나 뜻이 숨다

60

밥값

중국 당나라 때 승려인 백장선사는
아흔이 넘도록
손에서 호미를 놓지 않았다고 한다.
그의 건강을 걱정한 제자들이
하루는 호미를 감추자
백장선사는 그날
아무것도 먹지 않고 참선만 했다지.
하루 일하지 않았으니
먹을 자격이 없다는 것을
제 몸으로 보여 준 것이다.
제자들이 두 손 두 발 다 들고
호미를 다시 내주었단다.

내가 하루도 빼지 않고 작업하고
이를 SNS에 올리는 것은
밥 먹을 자격을 얻기 위함이다.
줄여서 밥값.
비렁뱅이도
구걸이라는 일을 해야
얻어먹고 살지 않는가!

명결 明潔

변변한 가구랄 것도 없지만,

여기 있는 것을 저기로 옮기려고 들어내면

벽에 땟자국의 실루엣이 역 그림자처럼 남아 있어

스스로 민망할 때가 있다.

이식 선생이 적은 글 중에

퇴계 이황 선생의 일화가 있다.

퇴계가 단양 군수로 있다가 떠나갔을 때의 일이란다.

새 군수를 맞이하기 위해 아전이

관사를 수리하려고 퇴계가 쓰던 방에 들어갔다지.

도배한 종이가 맑고도 깨끗하여 새것 같았단다.

조금의 얼룩도 묻은 것이 없어 혀를 내둘렀다고.

내 명색이 철학 전공인데,

솔직히 퇴계의 글을 변변히 읽은 기억이 없다.

그러나 그의 거대한 학설보다

이런 얘기에서 그의 진면목을 본다.

공부 따로 삶 따로가 아닌

삶에 녹아든 공부,

그 실천에 옷깃을 여미게 되는 것이다.

명결(明潔) 맑고도 깨끗하여……

나 떠난 자리 뒷수습하는 이에게

욕이나 들어먹지 않으면 좋겠다.

하늘이 장차 이 사람에게

큰일을 맡기려 할 때에는

반드시 먼저 마음과 뜻을 피롭히고

뼈마디가 꺾이는 고난을 당하게 하며

그 몸을 굶주리게 하고

그 생활은 빈궁에 빠뜨려

하는 일마다 어지럽게 하느니라.

이는 그의 마음을 두들겨서

참을성을 길러주어

지금까지 할 수 없었던 일도

할 수 있게 하기 위함이니라.

주: 告子章下中 이을 씀

마음을 두들기라

인스타그램을 보다가

지인이 써 놓은 글씨를 보고 순간 멈칫했다.

맹자의 글이었고, 분명 나도 한 번 쓴 기억이 있는데,

새삼스레 다시 가슴을 파고든다.

고전은 옛날얘기가 아니라

오늘 내 얘기임을 실감한다.

내게 얼마나 큰일을 맡기려고

하늘이 이러시는지 잘 모르겠고,

솔직히 큰일 할 마음 전혀 없으나,

돌이켜 보니 나는 지금

작년까지만 해도 할 수 없었던 일을 하고 있다.

그래도 이건 좀 심하지 않냐고 투덜대면서…….

힘든 시기를 버티고 있는 나와 그대를 위해

다시 쓰고 마음을 다잡는다.

마음 두들기라고……

마을은 마음의 마음이지 나의 마음의 마음이 아니다

마음

불경에 마음에 대해 언급한

말장난 같은 대목이 있습니다.

마음은 마음의 마음이지 나의 마음이 아니다.

심심지심 비오지심(心心之心 非吾之心)

마음은 내가 소유한 것이 아니니

내 마음대로 조절할 수가 없다는 말입니다.

마음이 내 것이 아니다?

심지어 불가에서는 나라는 것도

내가 만들어 놓은 하나의 상이라고 얘기합니다.

아상(我想)이라 합니다.

늘 느끼는 거지만

몸뚱어리는 그렇다 쳐도

머리와 마음이 따로 놉니다.

부디 바라기는

머리가 지향하는 방향과

마음이 끌리는 방향이 일치되기를!

眞
我

욕심을 젊게 하라. 마음속으로 닮아진다

68

과욕 寡慾

옛 성현들은 마음을
그냥 방치해 두는 것이 아니라
가꾸는 대상으로 생각했다.
방치하면 욕심대로 움직이니
짐승과 다를 바 없다고 생각했다.
그러니 화초 기르듯
수시로 정성껏 돌봐 줘야 한다고.

그러면 어떻게 기르고 가꾸나?
맹자는 "마음을 기르는 데는
욕심이 적음보다 좋은 것이 없다."라고 했다.
욕심을 적게 할 수 있다면
마음은 저절로 맑아진다는 것이다.

과욕(寡慾), 욕심을 줄여야지.
맑다는 소리를 듣고 싶다.
그것도 욕심인가.

명심 冥心

세상 물정 모르는 바보 소리 들을까 봐
유일하게 라디오 하나로 세상과 끈을 잇는다.
그런데 들려오는 소리라고는 다 암울한 얘기들뿐이다.
연암 박지원이 마음에 새긴 두 글자가 떠오른다.
명심(冥心) 마음을 고요하게 한다는 뜻이다.
청나라 건륭제가 북경에서 700리 떨어진 열하에서
피서를 즐기고 있었고, 그의 생일을 축하하기 위해 떠난
조선의 사절단은 날짜를 맞추기 위해 하룻밤에
강을 아홉 번이나 건너는 강행군을 하게 된다.
게다가 계절은 장마철. 그야말로 안 봐도 훤하다.
이때 연암이 적은 여행기가 「일야구도하기」이고,
명심은 여기에 적혀 있다.

나는 이제야 진리를 알았네.
마음을 고요히 가라앉혀 선입견을 갖지 않는 자는
귀와 눈이 해가 되지 않고, 귀와 눈만 믿는 자는 보고 듣는 것이
더욱 밝아져 오히려 병통이 되는 것이지.

그가 왜 하필이면 어두울 명(冥) 자를 썼는지 짐작이 간다.
세상 소식에 귀 쫑긋할수록 마음이 더 심란해질 뿐이다.
안 들을 수 없되 그저 눈 감은 듯 그러려니 해야
휘둘리지 않고 중심을 잡을 수 있는 것이다.

닦아봄

혼밥 시서화 詩書畵로 쓰는 일기

공부의 방법

옛 선인들은 공부를 닦는 것으로 보고,

닦을 수(修) 자를 썼다.

수 자가 들어간 수련, 수양, 수신 등의

말을 봐도 짐작할 수 있다.

닦는다는 것은 더럽혀진 것을

깨끗하게 하는 것,

그래서 맑고 밝고 깨끗한 상태를

늘 유지하는 것을

공부의 최종 목표로 삼은 것이다.

인간답기가 참 어렵다.

습 習

날개가 있다고 다 나는 건 아니다.
솜털 보송한 잿빛 날개가
하얗게 될 때까지 퍼덕거린다.
그리고 마침내 날아오른다.
익힐 습(習) 자는 거기서 나왔다.

뜻을 세우고,
허튼 것을 떨쳐야
위기도 견딘다.

겨울연못

의 意

임상덕 선생이 말했다.

옛사람의 책 속에 문자가 수도 없이 많지만,
뜻이 없으면 가져다 쓰지 못한다.
뜻을 버리고 옛 책을 읽는 것은
돈 없이 저자의 가게를 어슬렁거리는 것과 다를 바 없다.
(임상덕, 『통론독서작문지법』 중)

책을 펼친다고 공부가 되는 게 아니다.
먼저 뜻을 굳건히 세워야 한다.

아무렇지도 않게 반복되는 일상에서
작업할 거리를 찾아내는 나로서는
일상이 바로 살아 있는 책이다.
그냥 살아가면 아무런 소스도 얻지 못하며,
따라서 작업도 막힌다.
뜻을 세우고 더듬이를 뻗쳐야 뭐라도 건진다.

예 藝

전시를 마무리하고 돌아와 책을 펼치니,
강희맹 선생께서 제게 한마디 넌지시 던지십니다.

무릇 사람의 기예는 비록 같다 해도 마음 씀씀이는 다르다.
군자는 기예에 뜻을 의탁할 뿐이다.
하지만 소인은 기예에 뜻을 빼앗기고 만다.
기예에 뜻을 빼앗기는 것은 물간 만드는 장인처럼
기술을 팔고 힘으로 먹고사는 자나 하는 일이다.
기예에 뜻을 의탁하는 것은 뜻 높고 깨끗한 선비로서
마음속에서 묘한 이치를 찾는 사람이 하는 바다.
(강희맹, 『답이중평서』 중)

딱히 재주(기예)랄 것도 없지만,
재주 그 자체에 매달릴 것이 아니라
그 재주를, 뜻을 펼쳐 내는 그릇으로 사용하라는 말로 이해했습니다.
단지 밥벌이를 위한 기능인이 되어서는 안 되고,
그 기능을 예술의 차원으로 끌어올리라는 말로 이해했습니다.
말씀을 귀하게 받아들이고, 다시 시작합니다.

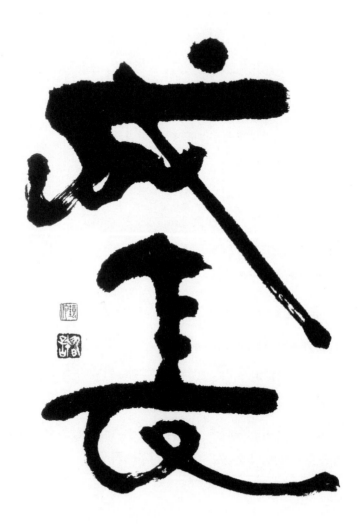

성장 成長

과거에 쓴 글씨들을 돌아보면
열에 아홉은 낯 뜨겁고 부끄럽다.
심지어 어제 글씨도 부끄럽다.

그러나 그 부끄러움이
그만큼 성장했다는 증거이니
고맙고 다행스런 일이다.
퇴보하거나 정체하지 않아서.

난 오늘도 성장(成長)한다.

성장통은 부가 서비스.

연단 錬鍛

연단(錬鍛)의 시기를 보내고 있는 이가
어디 저뿐이겠습니까?
고통 그 자체에 주목하지 말고
그 고통을 통해 변화될 나에
초점을 맞춰야 이겨 낼 수 있겠지요.

연단은 크게 두 가지 의미가 있어요.
하나는 불순물을 제거하여
순수해지는 것이고,
또 하나는 두들겨 맞아
단단해지는 것입니다.

그대나 나나
부디 이 시기를 잘 견뎌 내서
더 순수해지고 더 단단해지기를
기대해 봅니다.

탈아 脫我

춤은 탈아(脫我)의 몸짓이란 말을 듣고 수긍했습니다.

일상에 갇혀 있던 자기로부터 도망 나오는 것,

해방되는 것이지요.

코로나 시대인 요즘은 모르겠지만,

장바구니 들고 카바레에 가는 아줌씨들의

춤바람이란 것도 현실에서 잠시나마

벗어나려는 몸부림이 아니었을까요.

그 탈아의 해방감을 즐기는 것이라면

춤뿐만이 아니라 모든 예술,

나아가 일상을 벗어나는 모든 행위에

자유가 가장 중요한 가치겠지요.

정해진 동작을 완벽히 소화해 내는 것,

그 이상에 도달해야

예술로서의 춤이겠지요.

음정 박자를 무시할 수 없지만

그 이상을 담아내야

진정한 노래겠지요.

서법에서 한 치의 벗어남도 없되

"서법? 그게 뭐라고!" 정도는 되어야

글씨 좀 쓴다고 할 수 있겠지요.

老境

86

노경 老境

겸재 정선의 그림을 시대별로 쭉 늘어놓고 보면
젊어서의 그림과 노년의 그림이 확연히 차이가 난다.
특히나 같은 주제를 그린 그림을 비교해 보는 것은 재미가 쏠쏠하다.
젊어서의 그림은 치밀, 화려하고
노년의 그림은
비록 소략하지만 무게감, 울림은 훨씬 더 크다.
무르익었다는 느낌이 절로 든다.
가수 최백호가 그랬단다.
"난 나이 들수록 노래가 더 느는 것 같아."
난 그의 전성기 시절 노래도 좋지만,
요즘 부르는 읊조리는 듯한 노래가 더 좋다.
나도 나이 든 탓일까.
노경(老境)이란 말이 있다.
나이 들어야 이룰 수 있는 완숙한 경지를 뜻한다.
우리말로 뭐라 하면 좋을까?
나잇값이다.
젊어선 젊어서 좋아야 하고
나이 들면 나이 들어 좋아야 한다.
난 최백호처럼 고백할 수 있을까?
"난 나이 들수록 작업이 더 느는 것 같아!"
라고 말이다.

각고 刻苦

뼈에 새기는 고통 없이 이룰 수 있는 게,
또 이룬다 한들 도대체 그게 무어란 말이더냐?

가끔 뛰어난 재능을 타고났으면서도
늘 하는 게 거기서 거기 제자리걸음만 하고 있는 이들을
안타까운 마음으로 지켜본다.

내 갈 길 멀고 내 앞가림도 제대로 못 하지만,
같이 정진하자는 뜻에서 각고, 이 두 글자를 써주고 싶다.

글길

간혹 '글씨 안 가르치냐'는 질문을 받습니다.

가르칠 만한 환경도 안 갖추어져 있을 뿐만 아니라,

설령 환경이 갖추어졌다 하더라도

딱히 이래라저래라 가르칠 만한 내용이 없습니다.

오랜 세월 글씨를 써봤더니,

자기 자신만 한 스승이 없습니다.

스스로 깨닫지 않는 한, 절대로 바뀌지 않습니다.

눈이 바뀌지 않는 한, 손이 바뀌지 않습니다.

그러니 그저 글씨 같이 쓰고 공유하면서

서로 배우는 교학상장의 길이라면

그 길은 마다하지 않겠습니다.

서도(書道), 곧 글길입니다.

벽 癖

이덕무의 별명은 간서치(看書痴), 즉 책벌레였다.
책 읽기에 벽(癖)을 가진 사람이었다.
이덕무와 친했던 박제가가 이 벽에 대해 쓴 글이 있다.

벽이 없는 사람은 아무짝에도 쓸모없는 사람일 뿐이다.
대저 벽이라는 글자는 질병과 편벽됨에서 나온 것인데,
병 가운데 지나치게 치우친 것이다.
그러나 홀로 자기만의 세계를 개척하는 정신을 갖추고,
전문의 기예를 익히는 것은 벽이 있는 사람만이 할 수 있다.

내게 벽이 있으니 그나마 다행이다 싶다.
그대는 무엇에 빠져 있는가?
적당히 설렁설렁 즐기며 살라고?
그래서 될 일이 무엇인가?
나는 적어도 아무짝에도 쓸모없는 사람은 되고 싶지 않을 뿐이다.

몰두

"비록 작은 기예라도 잊은 바가 있은 뒤에야
능히 이룰 수가 있다."
연암 박지원의 말이다. 뭘 잊는다는 걸까?
정민 선생이 이렇게 풀었다.
"자기를 온전히 잊는 몰두가 없이
이룰 수 있는 일이란 아무것도 없다."
잊는다는 것은 따지지 않는다는 것.
이것을 해서 출세에 도움이 될지,
먹고 사는 데 보탬이 될지 생각하지 않는다는 뜻이다.

뭔 말인지 알겠다.
나도 그랬으면 좋겠다.
출세는 아예 꿈도 꾸지 않는다.
그러나 먹고 사는 걱정이 늘 문제다.
바보의 고민.
몰두를 해야 뭔가 이루고,
그래야만 그걸 가지고
먹고 사는 문제가 해결될 텐데,
먹고 사는 문제를 고민하느라
일에 몰두하지 못한다.
세상에 이런 바보가 어디 있는가
그럼에도 오늘도 계속되는 바보짓.

은산철벽 銀山鐵壁

제자리를 맴도는 듯한 느낌.

이럴 때는 은산철벽(銀山鐵壁)을 떠올린다.

은으로 깎은 산, 무쇠 절벽에 직면한 느낌이랄까.

선가에서는 화두에 들 때

은산철벽에 마주 선 것처럼 극단의 경계까지

자신을 밀어붙여 이를 넘어서야

비로소 화두가 열린다고 한다.

어디 선가뿐이랴.

기필코 넘어서지 않으면 안 되는

은산철벽은 누구에게나 있다.

넘으면 나아가는 것이고

못 넘으면 거기서 거기,

그놈이 그놈 되는 것이다.

得魚忘筌

통발을과 고기를잡은후에야 통발을잊어버리는것. 장자 ＋ 옛말의 뜻으로

96

득어망전 得魚忘筌

틀에 얽매이지 않고
자유롭게 살고 싶다는 분들에게.

그럴 거라면
학교는 왜 가고 공부는 왜 합니까?
틀을 깨야 한다면
적어도 그 틀이 어떻게 생겼는지,
왜 깨야 하는지 정도는 알고,
깨도 깨야 하는 것 아닙니까?

득어망전(得魚忘筌)
장자의 말대로
통발을 놔 고기를 잡은 후에야
통발을 (잊어)버리는 것입니다.

일필휘지 一筆揮之

종이를 아끼려고,

망치지 않으려고,

붓을 들기 전에

연필로 살짝

본을 떴다.

붓이

연필의 선을 따라가느라

붓선이

연필선에 갇혔다.

결국 글씨가 죽었고,

결국 종이를 버렸다.

그러나 교훈은 얻었다.

이필이 아닌

일필휘지(一筆揮之)

百川學海

또 둔 시냇물은 바다에게 배웁니다.

바다가 제일 낮습니다.

낮으니 흘러드는 것입니다.

받아주니 바다 됩니다.

배운다는 것은 자신을 낮추는 것입니다.

그을한웃

백천학해 百川學海

모든 시냇물은 바다에게 배웁니다.

배울 학(學) 자를 쓰는 게 와닿습니다.

바다가 제일 낮습니다.

낮으니 흘러드는 것입니다.

받아 주니 바다입니다.

배운다는 것은 자신을 낮추는 것입니다.

靜勿堅
磨則穿

이가환의 줄을 기울면 오희유 쓰다

위물견 謂勿堅　마즉천 磨則穿

새벽에 일어나 정신 차리고 벼루에 먹부터 간다.
거칠게 간 먹물은 붓이 먼저 알아본다.
뻑뻑하여 붓이 나가지 않는다.
이를 알기에 먹을 갈며 마음을 곱게 가다듬는다.
기도의 시간이기도 하다.
덩달아 먹도 매끈히 갈린다.

벼루에 먹을 갈 때면 떠오르는 여섯 글자가 있다.
조선 후기 학자 이가환이 윤배유라는 사람의 벼루에
써 새겨 준 글의 일부다.

위물견(謂勿堅) 마즉천(磨則穿)
단단하다고 말하지 말라. 갈면 뚫어진다.

매일은 못 되어도 자주 벼루를 씻는다.
먹물이 엉겨 붙어 굳으면 그 또한 붓이 좋아하지 않는다.
씻을 때마다 얼마나 갈렸나 살펴보지만 늘 새것이다.
아직 멀었다는 얘기다.

용맹정진

전시를 끝내고 다시 일상으로 돌아왔다고는 하지만,
AI로 인해 양계장에 근접한 경지산방 작업실에 내려가지 못하고
집에만 있으니 자꾸만 늘어지고 영 일할 맛이 나지 않는다.
적당히 배를 곯고 코끝도 서늘해야
맑은 정신이 깃들고 긴장도 되는데,
한기도 없고 제때 끼니 때우니 잠만 솔솔 온다.
코로나 시대에 이불 밖은 위험하다고 하지만,
동안거(冬安居) 용맹정진(勇猛精進),
홀로 다지는 시간에 이불 속이야말로 위험천만이다.
한 치 앞도 내다볼 수 없기에 오늘을 불꽃처럼 살아 내야지.
꽃피는 봄에 한 소식 전하는 건 그때 가 봐야 아는 일이고……

과정이 결과다

붓글씨는 벼루에 연적으로 물을 따르고

먹을 가는 것에서 이미 시작됩니다.

묵향이 피어오르고 그날 쓸 글씨에 대해 계획하며

호흡과 마음을 가다듬는 것부터

이미 글씨를 쓰고 있는 것입니다.

세상일, 결과에만 집착하는 것이

당연시되고 일상화되어 있지만,

저는 그럴수록 그 번거로운 과정이 중요하다고 생각됩니다.

과정 없는 결과 없으니, 과정이 곧 결과지요.

그럴듯한 것은 그럴듯할 뿐 진짜배기가 아닙니다.

신영복 선생도 말씀하셨듯이,

글씨의 훌륭함이란 글자의 자획에서 찾아지는 것이 아니라,

먹 속에 갈아 넣은 정성의 양에 의해 평가되는 것입니다.

磨穿十研
禿盡千毫

추사 김정희의 글을 겨울연못 쓰다

106

구멍 난 벼루, 몽당붓

글씨 쓰는 게 좋고 즐겁지만,
이따금 벼루를 내던지고 붓을 꺾고 싶다.
이럴 때마다 나를 다시 세워 주는 한마디 말이 있다.
추사 김정희가 제자 권돈인에게 보낸 편지에 적힌 말.

내 글씨는 비록 말하기는 부족하나
칠십 년 동안 먹을 갈아 구멍 난 벼루가 열 개요,
몽당붓 된 붓이 천 자루라오.
마천십연 독진천호(磨穿十硏 禿盡千毫)

오래전 처음 이 문장을 접했을 때
이 사람 중국과 활발히 교류하더니
뻥이 많이 늘었구나 싶었으나,
산전수전 다 겪은 나이 칠십 말년에,
그것도 제자에게 주는 편지에
뭐 더 바랄 게 있다고 뻥을 섞었겠나
싶은 마음이 들어 숙연해졌다.

다시 먹을 갈고 다시 붓을 벼른다.

겨울에도 자란다

그대에게 겨울은 어떤 시기인가?

나무의 겨울나이테는 촘촘하다.
성장을 아예 멈춘 것이 아니라,
더디지만 일도 있게 성장한 것이라.
하여 나무는 더 단단히 져지고,
하여 나무는 더 클 수 있는 것이라.

겨울연유.

작가란 갇혀 자유로운 존재

박경리 선생의 말입니다.

작업하고 사는 사람이 작가입니다.
작업 따로 삶 따로가 아니라,
삶 속에 온전히 작업을 받아들이는 이가 진정 작가입니다.
전 이걸 실천하며 살고 싶을 뿐입니다.

SNS에 제 작업 과정을 공개하는 것은
한 작가로서 제 스스로를 구속하는 의미가 있습니다.
갇혀 자유로운 존재가 되기 위해…….

살아봄

혼밥 시서화 詩書畵로 쓰는 일기

꽃눈 맞고 뇌진탕

으으~ 분하다!
전자저울에 달아도
무게 0일 이놈한테
매년 속절없이 당하다니…….

순댓국집 혼밥

투명 아크릴 벽 넘어 두 아줌마가

세상 돌아가는 얘기를 늘어놓는다.

둘 다 따발총 수준이다.

게다가 머리 위에선 TV가

뉴스를 마구 흘려 내보낸다.

이런 걸 보고 3차원

다중 생중계 방송이라고 하나!

집구석이라고 하는 산중에서

잠시 요지경 세상으로 하산한

어리바리 땡중이 된 느낌이랄까.

배보다 귀가 부르다.

몸쪽 꽉 찬 돌직구

야구를 즐겨 보진 않지만,
간혹 강타자라고 나온 이가
투수가 던진 공 하나에 속수무책
맥없이 물러나는 경우를 본다.
그야말로 몸쪽 꽉 찬 돌직구.

작가의 작업이란 것도
이래야 하지 않나 싶다.
보는 순간 헉! 온몸이 경직되어
꼼짝달싹 못 하게 만드는
그 무엇이 있어야 하지 않을까.
평가에 앞선 압도적 전율 말이다.

난 언제쯤 그런 공 하나
던질 수 있을까?

있다 봐!

공원 산책을 하는 어르신의 전화 통화가 귀에 쏙쏙 들어온다.

"여보셔? 워디요? 점심은?

거 뭐시냐, 딴 게 아니고……

죽이는 데 알아 뒀어! (비밀을 말하듯)

순댓국집인디, 순댓국이 3천 원, 소주가 2천 원이여!

맛? 두말 하믄 입만 아프제!

거 뭐시냐, (또 비밀을 말하듯)

머릿고기가 3,500원인디 소주 한 병 허기 딱이여!

워디냐고?

지하철 2호선 00역 2번 출구 나오믄 딱이여!

그건 그러코…… 저녁은 뭐혀?"

같이 걷다가 빵 터졌다. 통화의 결론은 이거다.

"이, 그려, 5시! 돈 만 원만 들고나와! 이따 봐!"

정보 제공으로 술값에 밥값 해결!

사는 낙이 있는 이 어르신이 참 행복해 보였다.

나도 조만간 지하철 2호선 타볼 일이 생겼다.

확인은 해야지.

슬플 땐 빨래를 해

빨래가 바람에 제 몸을 맡기는 것처럼

인생도 바람에 맡기는 거야

시간이 흘러 흘러

빨래가 마르는 것처럼

슬픈 니 눈물도 마를 거야

자, 힘을 내!

(뮤지컬 <빨래> 중)

아침에 들었던 노래 한 대목에서 적잖은 위로를 받았다.

볕도 좋은데 흙투성이 추리닝, 걸레 죄다 긁어모아

신나게 빨아 하늘에 척 널어 볼까나!

유지결 빨래中

德不孤必有隣

덕불고 필유린 德不孤 必有隣

요즘은 고단한 하루 작업 끝내고

무료 영화 찾아보는 재미로 산다.

그조차도 아까워서 이틀에 나눠 볼 때가 있다.

남들 다 보고 지나갔을 <심야식당>을 뒤늦게 봤다.

대도시 도쿄 구석지고 비좁은 골목,

허리 숙이고 들어가는 작은 식당에

모여드는 단골손님들의 이야기로 꾸며진

옴니버스 스토리의 영화다.

사람 사는 게 다 거기서 거기,

따뜻하고 잔잔한 감동의 여운으로

엔딩 크레딧이 올라갈 때

나는 여섯 글자를 떠올렸다.

덕불고 필유린(德不孤 必有隣)

덕은 외롭지 않으니, 반드시 이웃이 있다.

(공자, 『논어』 중)

다루는 분야는 달라도 <심야식당> 주인(마스터)처럼

덕이 있어 주린 사람들 모여들게 살 수 있으면 참 좋겠다 싶었다.

폐사지처럼 산다

폐사지처럼 산다

아무리 좋은 글이라도
나와 상관없는 딴 세상 얘기인 듯
느껴지는 글이 있는가 하면,
어떤 글은 저자가 마치도
내 속에 들어왔다 나가서 쓴 것 같은 글도 있다.
이런 문장을 마주할 때면
속마음 들킨 듯 다리에 힘이 풀리고 소름마저 돋는다.

그대도 이 시 읽고 그렇다면 필시 나랑 같은 과다.

확찐자

몸이 무거워졌다.

밥 먹고 잠자는 시간 이외에는

앉아서 작업만 하니 그럴 수밖에.

자가격리 확찐자 얘길 듣고 피식 웃어넘기는 사이

내가 확찐자가 되었다.

걸어야겠다.

살아 있으니 걷는 것이고,

살려면 걸어야 한다.

부동자세

잡새 아구리가 술렁레한 마디폴
진지하다 위해 엄숙하는 부동자세는
마부 섯도 좌선 뭇해 취하다
회처을 도다 선임적한 노승같구나
아 내것도 안해하고 있는것이다
그턴 시간게이도 필요하겠구나

공황

긴 터널을 두려워하는 지인을
그간 머리로는 이해했지만
몸으로는 실감 못 했었다.
이제 나도 이 삶의 터널이 두렵다.
끝은 안 보이고 되돌릴 수도 없는
이 불가역적 상황이
숨 막히고 처절하고 끔찍하다.
이런 걸 공황이라 하는구나!

가을 엽서

한잎 두잎 나뭇잎이
낮은 곳으로
자꾸 내려앉습니다
세상에 나누어줄 것이
많다는 듯이

나도 그대에게
무엇을 좀 나눠주고 싶습니다

내가 가진 게
너무 없다 할지라도

그대여
가을 저녁 한때
낙엽이 지거든
물어보십시오
사랑은 왜
낮은 곳에 있는지를

안도현 + 가을 엽서

가을 엽서

라디오에 나온 안도현 시인이
8년 만에 열한 번째 시집을 냈단다.
8년이라는 말에 적잖이 놀랐다.
시인으로서 침묵으로 저항했단다.

하루도 입을 안 벌리면, 글을 안 쓰면
큰일 날 것처럼 여긴 나이기에
아무리 삶의 방식이 다르다 해도
내심 좀 부끄러웠다.

오전 읍내 우체국 나갔다 오는 길,
어느새 산들은 갈색 옷을 입었고
길가엔 낙엽이 제법 쌓이고 때로 뒹굴었다.
나도 모르게 「가을 엽서」라는 시를 읊조렸는데,
저녁에 그의 육성으로 낭송하는
그의 시를 직접 듣다니……,
쓰고 넘어가라는 얘기로 받아들였다.

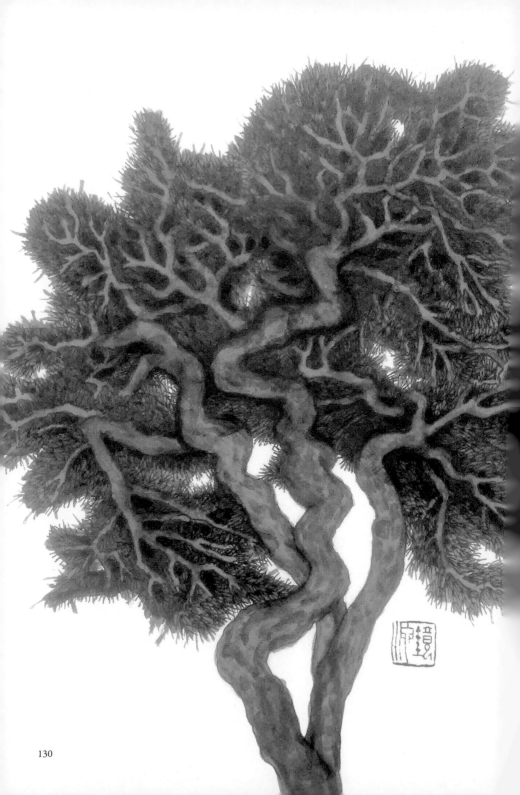

못난 게 잘난 것

북한산 밑자락 작은 사찰

대웅전 앞에 심어 놓은 소나무가

아주 그럴듯해서 발길을 멈추게 합니다.

얼굴마담 역할을 톡톡히 하고 있어요.

못생긴 나무가 선산을 지킨다고 했지요.

여기서 못생겼다고 하는 것은

반듯반듯해야 하는 재목으로서 쓸모가 없다는 것이지,

관상용으로 못생겼다는 게 아닙니다.

속살을 올려다보니,

무슨 한이 그리 맺혔는지,

무슨 배알이 그리 뒤틀렸는지,

구불구불하기가 마치도 용트림하는 것 같습니다.

목재로서는 젬병이지만

관상용으로는 그만한 것이 없습니다.

못난 게 잘난 것입니다.

자기 그리고 타인의 단점을 그냥 단점으로만 보지 마세요.

다른 측면에선 얼마든지 장점이 될 수 있으니까요.

장자의 무용지용(無用之用)

쓸모없음의 쓸모 있음은 이를 두고 한 말일 테지요

이상 金海卿

니술어롲

날개야 다시 돋아라.
날자 날자 날자.
한번만 더 날자꾸나.
한번만 더 날아 보자꾸나.

날개

꿀벌은 신체 구조만 따지면 날 수 없다고 한다.

왜소한 날개에 비해 몸이 너무 크고 무겁단다. 그런데 난다.

이 얘기를 들으니 그냥 나는 것도 대단한 일인데,

심지어 이 꽃 저 꽃 날아다니며

몸에 잔뜩 꿀을 묻혀 집으로 돌아오기까지 하니

이쯤 되면 신기를 넘어 숙연해지기까지 한다.

우리가 이래서 안 되고, 저래서 안 되고 핑계 대기 바쁜 그 와중에

꿀벌은 자신의 신체적 한계를 그게 뭐냐는 듯 개의치 않고

분연히 제 일을 하고 있는 것이다.

젊어서 본 내 사주가 평생 꽃밭에서 일하다 죽을 꿀벌 팔자라 했다.

실제로 돌아보니 틀리지 않았고, 앞으로도 그러리라 여긴다.

나이 서른에 첫 개인전을 시작하여 곧 또 개인전을 앞두고 있다.

여건, 환경, 구조, 처지…… 그런 것 따지면

하지 못할 일을 지금 벌이고 있는 것이다.

내가 생각해도 꿀벌 맞다.

날개야 다시 돋아라.

날자. 날자. 날자.

한 번만 더 날자꾸나.

한 번만 더 날아 보자꾸나.

(이상, 「날개」 중)

정이 절실하여 말이 되고,
말이 정밀하여 글이 되며,
글이 정밀하여 시가 된다.

거울연못

정, 말, 글, 시

정이 절실하여 말이 되고,

말이 정밀하여 글이 되며,

글이 정밀하여 시가 된다.

(심노숭, 「연애시 창작의 조건」 중)

산울림의 노래였던가요?

아~ 한마디 말이 노래가 되고 시가 되고……

<너의 의미>가 떠오르는 문장입니다.

더불어 요즘 제가 떠들고 써대는

말과 글을 돌아보게 됩니다.

시가 되면 좋겠는데,

시 같은 말과 글을 주고받으면

참 좋겠는데…….

가관 佳觀

밭일을 마치고 집에 돌아와
샤워하려고 옷 벗고 거울 앞에 서니,
가관도 그런 가관이 없습니다.
까마귀가 친구 하자고 하게 생겼습니다.

놀러 가서 탄 것과 일하다 탄 것은
때깔부터 다르다는 말을 실감합니다만,
저는 이 가관이 아름답습니다.
가관(可觀)이 아니라 가관(佳觀)입니다.

아름다울 가(佳) 자를 보세요.
흙과 흙 옆에 있는 사람이 아름다운 법입니다.
이 구릿빛 피부로 여름을 나겠습니다.

맛깔

이 동네 어르신들은 막걸리를 마깔리라고 부르신다.
듣는 어감 자체가 맛깔나다.

어스름 저녁,
어르신들이 하루 고된 일을 끝내고 옷 털고 들어온 순댓국집에서
주문한 순댓국 나오기 전 마깔리 한 병 시켜 놓고
신 김치 한 조각에 한 잔 털어 넣고 입 훔치는 그 모습이
참 뭉클하면서도 맛깔스럽다.

내 작업이 저처럼 고단한 하루의 위로가 되고
맛깔스러울 수 있다면 얼마나 좋을까?

세상에서 가장 어려운 일

세상에서 가장 어려운 일은

사람의 마음을 얻는 일이란다.

(생텍쥐페리,『어린 왕자』중)

절절히 공감하게 되는 한 문장.

무진 애를 쓰고는 있는데,

그게 애쓴다고 될 일일까 싶기도 하고…….

세상에서
가장 어려운일은
사람이
사람의 마음을
얻는 일이란다.

어린 왕자.

간결 簡潔

즐겨 듣는 라디오 프로그램이 있다.

요즘 진행자와 고정 출연자가 나누는 입담이 재미있다.

한 사람 얘기가 조금만 길어질 것 같으면 바로

"간결하게 해주세요!" 하고 쏘아붙인다.

서로가 서로에게 그러니

들을 때마다 피식피식 웃음이 나온다.

아마 요 멘트를 유행어로 밀고 있는 모양이다.

간결한 게 본질적이다.

우리 삶도 그렇다.

간결하고 간소하게 사는 것이 가장 본질적인 삶이다.

복잡한 것은 비본질적이다. 단순하고 간결해야 한다.

실전

오랜만에 탄 지하철이 게임 광고로 도배되어 있다.
비대면 시대에 홀로 있는 시간이 많으니
게임 산업의 호황은 당연한 결과겠지.

게임이라고는 어려서는 갤러그, 젊어서 테트리스,
나이 들어 애니팡 해본 게 전부인 나로서는 낯선 풍경이다.

그러나 난 지금 실전 게임 중이다. 사는 게 장난이 아니다.

오르막길

윤종신의 <오르막길> 노래를 듣고
가사를 써봐야겠다고 마음먹었으나,
차마 중간에 멈추게 될까 두려워
제목만 쓰기로 마음을 고쳐먹었다.

하루하루 숨이 턱까지 찬다.

마음수행

마음 가는 대로……
멋져 보이지?
그러나 마음 가는 대로 살다간 일생을 헤매다 끝난다.

내가 내 마음의 주인이 되지 못하고,
마음에 이리저리 끌려다니기 때문이다.
대형견과 산책 나와 대형견에 끌려다니는
주인을 보고 키득거린 적이 있다.
딱 그 짝이다.

마음수행이란 내가 내 마음의 주인이 되어
이리저리 끌려다니지 않고
잘 다독여 보듬고 가는 것이다.
내가 가는 길에 마음도 함께 가야지,
마음에 내 길을 맡겨선 안 될 일이다.

마음수행

안될것이다. 가을 현옷

마음에 끌려 갈 것인

내가 가는 길만 함부로 함께 가야지

잘 다독여 보듬고 가는 것이라

이리저리 끌려다니지 않고

내가 내 마음의 주인이 되어서

빈손

딸아이가 올해 내 생일 선물로 사 준

수면바지가 보들보들하고 포근하다.

말이 수면바지이지,

집으로 돌아오면 바로 갈아입는 일상복이다.

그런데 한 가지 단점은 주머니가 없다는 것.

습관적으로 바지 주머니에 손을 넣으려 하다가

허탕이어서 민망할 때가 있다.

사람이 죽어 입는 수의에도 주머니가 없다.

가톨릭 사제들의 제의에도 주머니가 없다고 한다.

실제로 사제에게 제의는 그 자체가 수의가 된다고 한다.

아무것도 가져갈 수 없다는 것을

살아서 늘 자각하라는 의미가 담겨 있다.

그러고 보면 수면바지에

주머니가 없는 것도 일견 이해된다.

인간의 삶에 있어 밤과 잠은

빈손으로 돌아가는

죽음의 예행연습 아니던가.

보시 普施

자는데 모기가 눈 밑을 물었다.
얼마나 피곤했으면
그것도 모르고 잤을까 생각하니,
모양은 빠져도 스스로 대견하다.
새벽부터 피를 보시했으니,
오늘은 시작이 좋구나!

같이 찍은 사진 한 장

떨어져 있으면 그리운 법이고,

그리우면 되새기는 법이다.

같이 찍은 사진 한 장
다행이다
이렇게라도 꺼내볼수있어서
손가락 벌려 확대할 수 있어서
시간이 흘러도 퇴색치 않아서

겨울연못

외쳐봄

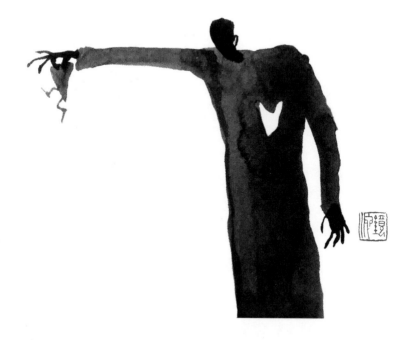

혼밥

시서화 詩書畵로 쓰는 일기

오늘을고
치지않고

다른
내일이
있다고

말
하
지
말
라.

다산 정약용 글

기울연옥 웃

오늘을 고치지 않고

"오늘은 어제와 다를 거야!"
누군들 이런 기대를 갖지 않으랴!
그런 우리에게 다산 선생은
세게 한 방 쏴붙인다.
(물론 그는 자신에게 한 말이다.)

"오늘을 고치지 않고
다른 내일이 있다고 말하지 말라."

내가 변하지 않는데,
내 삶인들 변할까?
그걸 기대하는 자체가
요행을 바라는 것 아닐까?

매일 아침 응원의 멘트를 날리는
DJ가 오늘도 변함없이 이렇게 말한다.

"오늘 하루도 자알 풀리실 거예요."

난 오늘 잘 풀리기 위해
나 스스로 무엇부터 풀까?

습관이 오래 되면
성품이 되고,
인격이 됩니다.
결국 인생은
그의 습관으로
판가름 납니다.

거울편못

154

습관

조선 시대, 지필묵이 일상의 필기구였던 시대에
성호 이익이 벼루를 빗대어 습관에 대해 쓴 글이
새삼 눈에 들어옵니다.

먹이 벼루에 배어 오래되면 씻기가 어렵다.
먹은 똑같은 색이라서 남은 것의 오래됨과 가까움을
구분하기 힘들지만, 오래될수록 닦아 내기 힘들다.
이로써 습속도 바꾸기 어렵다는 것을 알겠다.
그렇기는 하나 한 번 씻고, 또 두 번 씻어
먹이 다 없어지도록 해야 한다.
씻기 어렵다고 그냥 내버려 두는 것은
곧 허물을 알면서도 고치지 않는 것과 같다.
(이익, 『성호사설』 중)

세상에 습관이 제일 무섭습니다.
호환·마마보다 더 무섭습니다.
자동빵이기 때문이기도 하고,
한번 길들면 웬만해선 고치기 힘들기 때문이기도 합니다.
그러니 두 가지 노력이 필요합니다.
안 좋은 습관을 고치려는 노력과 좋은 습관을 들이려는 노력.
습관이 오래되면 성품이 되고, 인격이 됩니다.
결국 인생은 그의 습관으로 판가름 납니다.

나를 알으면 다 없는것이다, 거울안못

나를 잃으면 다 잃는 것

며칠 전 편의점에 신용카드를 두고 와
혼비백산 식겁했던 적이 있다.
몇 년 전 주유소에서도 그러더만……

세상에서 가장 잃어버리기 쉬운 것이
바로 "나"라고 다산 선생은 얘기했다.

실제로 조금만 방심하면 어느새
멀찌감치 도망가 애먼 짓을 하고 있다.

명심하라.
"나"를 잃으면 "다" 잃는 것이다.

성 誠

늘 그렇듯 말은 쉽고 행동은 어렵다.
그러니 언행일치를 귀히 여기고,
그렇지 못함에 손가락질하는 것.
말한(言) 바를 이루고자(成) 함에서
정성 성(誠) 자가 나왔다.
난 내 삶에 매 순간 정성스러운가?
이 한 글자의 무게가 태산과 같다.

실천 實踐

지식은
지식으로
조금 바뀌고

실천으로
많이 바뀐다.

진심 眞心

진심은 언젠가는 통한다는 말을 믿고 싶다.
그런데 문제는 그 언제가 언제냐는 것이다.

산다는 건

산다는 건
남을 살리는 것
그러기 위해
나를 사르는 것

삶

삶을 바꾸고 싶다고?
삶은 사람의 준말이니
사람이 바뀌어야 해.
할 수 있겠어?

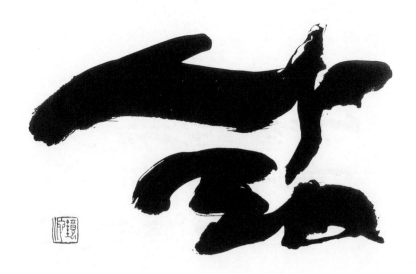

현존재

내가 남의 글을 쓸 때는 그의 글을 읽고 또 읽어서

마치도 빙의가 된 듯 그의 입장에서 글씨를 쓰려고 애쓴다.

애도 쓰지만 어떨 때는 붓을 잡은 내 손을

누군가가 감싸 쥔 듯 자연스레 내맡기는 경우가 종종 있다.

쓴 게 아니라 써진 것이다.

법정의 글을 쓴 글씨가 그랬다.

가만 보고 있으면 맑고, 엄정하고, 서늘한 기운이 느껴져서

흐트러진 자세에 죽비를 내려치는 듯하다.

글(씨)은 자신을 비추는 거울이다.

이 글씨 보며 함부로 살 사람, 몇이나 되겠는가?

감추려 들면 감추는 자신이 보일 것이다.

무엇을 보고,
무엇을 듣고,
무엇을 먹으며,
어떻게 말하고,
무슨 생각을 하며,
또 어떤 행동을 하느냐가
그 사람의 현존재이다.

법정 홀로사는 즐거움中

나눔

없어도 나누는 게 나눔입니다.
나눠야 나뉘지 않습니다.
나눠야 더 커집니다.
이것이 나눔의 기적입니다.

정리정돈

새 출발을 위해
제일 먼저 해야 할 것.
물건은 물론
인간관계도.

정리정돈

정리는 버려야 할 것을 버리는 것

정돈은 제자리로 되돌려 놓는 것

정리해야란 출해 집니다!

정돈해야 편안해 집니다.

거울연못 최옥

끝장

살아 보니 끝장을 봐야 할 일이 있고,
적당히 덮어야 할 일이 있더이다.
문제는 그것을 뒤바꾸는 것.
끝장을 봐야 할 것을
얼버무려 대충 덮으려 하고,
적정선에서 멈춰야 할 것을
꼬투리 잡아 물고 늘어지는 것.
이거 구분 못 하면
끝장이 막장이 됩니다.
끝장은 새 출발을 위한 종지부이고,
막장은 너 죽고 나 죽자는 것이지요.

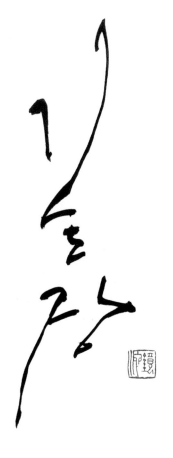

일상이 모여 일생이 된다

누가 뭐랄 것도 없고,
아무렇지도 않은 일상을 지킨다는 것이
얼마나 큰일인지 요즘 들어 새삼스레 다가온다.
명심하라. 그런 일상이 모여 일생이 된다.

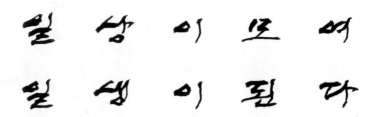

침묵

냄비 뚜껑 자주 열면
콩나물도 비리다.

170

무게중심

산에 오를 때 그냥 맨몸보다
뭐라도 등에 지고 오르는 게
등산에 도움이 됩니다.
화물을 내린 화물선이 돌아갈 때
일부러 배에 바닷물을 채웁니다.
이를 평형수라 하지요.
외줄타기를 할 때 가로로 양손에 쥔 장대는
그저 무거운 짐이 아니라
생명을 지켜 주는 안전벨트입니다.
우리는 홀가분하기를 원하지만,
그 홀가분함, 부담 없음이 오히려
삶의 균형을 휘청 깨뜨릴 수 있는 것입니다.
중심을 잡기 위해 무게가 필요합니다.
그러니 짊어진 짐에 감사해야 합니다.
그러나 그렇다 해도
등이 휠 것 같은 삶의 무게가 아니기를 바랄 뿐입니다.

172

그는 그고, 나는 나다

나는 그다지 자기 계발서를 좋아하지 않지만,

그런 책들에는 지금보다 나은 삶을 위한 팁들이 일목요연하게

정리되어 있다. "성공하는 사람들의 5가지 습관!" 뭐 이런 식이다.

그런데 중요한 것은 설령 책에서 말하는 습관을 철저히

몸에 배게 할지라도 성공의 가능성은 높여 줄 수 있을지 모르나

반드시 성공한다는 보장은 없다는 것이다.

한 예로 새벽형 인간은 단골 메뉴다.

난 새벽형 인간으로 살아왔고, 살고 있고, 살아갈 것이지만,

과연 그게 성공을 보장한다고 장담할 순 없다.

그게 맞는다면 난 벌써 성공했어야 했다.

참고로 난 성공하려고 일찍 일어나지 않는다.

게다가 올빼미형 인간 중에 성공한 이들도 얼마든지 있다.

전해 들으니 대문호 톨스토이의 생활습관(그도 새벽형 인간이었다),

전반적인 삶의 모습, 심지어 행복론까지도 나와 참 많이 닮았다.

후대에 와서 위대한 사상가로 존경받지만,

당대에 그가 살아 낸 고단한 삶은 결코 성공적이었다고 말할 수 없다.

(어디 그런 이가 한둘인가.)

그럼에도 불구하고 그의 삶을 본받기 위한 추종은 계속되고 있다.

개별적인 것들의 공통점을 추출하여 그것을 일반화하는 것의

한계는 분명하다. 그러니 충분히 참고하되 이래야 한다며

절대화하는 것에는 절대로 동의하지 않는다.

그는 그고, 나는 나다.

내가 나에게

세찬 물살은 그릇에 담기지 않는다.

세게 말하면 들어 처먹을 것 같았지?
오히려 반발심만 생기고,
대부분 튕겨져 나가더라.
말의 내용이 문제가 아니라
말하는 태도의 문제라는 거지.

머리로 인정하고,

가슴으로 결단했다면,

맨 살으로 뛰어들어야.

뱃심

오래된 유머 하나.
"개미의 몸을 크게 3가지로 분류하면?"이라는 질문에
어느 학생이 "죽는다!"라고 답했다지요.
그런데 그 답을 피식 웃어넘길 게
아니라는 생각이 들었습니다.
정답인 머리, 가슴, 배가 따로 놀면
살아도 산 게 아닙니다.
머리로 인정하고,
가슴으로 결단했다면,
뱃심으로 밀어붙여야……
진정 살아 있는 것이지요.

옳은 말씀! 맞아! 맞긴 맞는데요……
언제까지 그러고 살 건가요?

전일 全一

계획했던 일을

끼어든 다른 일로 다 이루지 못하면

안달복달하는 성격이었다.

그런데 대부분 무리해서 둘 다 이루려다 보면

계획했던 일도 끼어든 일도 개운하게 마무리되지 않았다.

이거 하며 저거 생각, 저거 하며 이거 걱정했기 때문이다.

전일(全一)하지 못했기 때문이다.

세상사가 어찌 내 뜻대로만 돌아가랴.

좋아서 하는 일이든 해야 해서 하는 일이든

지금 하고 있는 일에만 집중하라.

그래야 둘 다 건지지 못할지언정 하나라도 건진다.

멈추고

생각하고

내딛고

지 止 사 思 행 行

휴가는 숨 고르기의 시간이다.
열심히 달리느라 턱까지 찬 숨을 고르며
일상의 호흡을 되찾는 게 휴가의 진정한 의미다.

숨을 고르려면 우선 멈춰야 한다.
불가의 명상 수련법 중 지사행의 방법이 있다.
멈추고, 생각하고, 내딛는 것이다.

휴가뿐만 아니라 일상의 삶이
그 수행의 연속이 되면 좋겠다.

愼其始

선어서 · 처음을 삼가야 한다 · 겨울연못

신어시 愼於始

초두 효과라는 게 있다.
맨 처음 들어온 정보가
나중에 들어온 정보보다
더 큰 영향을 미친다는 이론이다.

그러니 내가 가진 선입견은
대개 첫인상에서 비롯된 것이고,
그러니 내가 남을 대할 때
그 처음을 삼가야 한다.

어디 대인 관계만 그런가!
모든 일의 처음이 가장 중요하다.
글씨 쓸 때도 첫 자가 마음에 들면
나머지는 술술 자동빵이다.
처음, 그 처음을 삼가라.

수분 守分

분수를 지켜요

분수를 모르면

푼수가 됩니다

거울법문

전인미답 前人未踏

똑같은 인생 단 하나도 없으므로,

우리 모두는 앞 사람이 한 번도 가보지 않은

각자의 인생길을 걸어가고 있는 것입니다.

끝없이 밀려오는 선택을 해야 하지만,

선택보다 중요한 것은 선택한 후 후회하지 않는 것.

그대, 잃은 것을 바라보느라 있는 것을 놓치지 마시길.

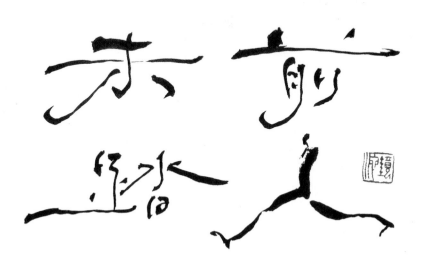

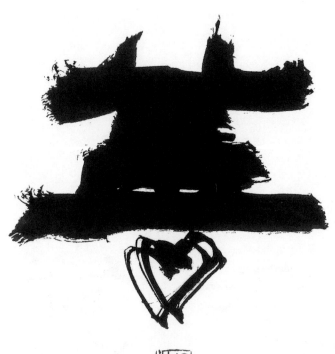

선 善

전나무의 전체적 형태는
좌우 대칭의 삼각뿔 모양이다.
이런 형태를 유지하는 비밀이 있단다.
어느 한 가지가 병들어 시들하면
다른 모든 가지들이 전심전력으로
자기에게 올라오는 수분과 영양분을
그 시든 가지 쪽으로 돌려서
빨리 회복할 수 있도록 함께 도와준다.
사랑은 입에 있지 않으며 이웃을 위해 움직이는 것.

선(善)
착할 선으로도 읽고, 좋을 선으로도 읽는다.
착한 일이 좋은 일이다.

선생은 뜀틀

자기 스타일을 따라 하게 만드는 이가 선생이 아니라,
배우는 이가 그의 스타일을 만들어 갈 수 있도록
도와주는 이가 진정한 선생이다.

부처를 만나거든 부처를 죽이라고 했다.
선생은 뜀틀이다.
넘어라. 그리고 각자의 길을 가라.

석음 惜陰

촌음의 짧은 시간도 아까워한다는 뜻이다.

돌이켜 보니 지난 몇 년 석음의 시간이었다.

가야 할 길은 멀고 해야 할 일은 많으니,

짧은 시간도 아깝기 짝이 없었다.

이렇다 이룬 건 없어도 시간을 소일, 탕진하지 않았다.

심심, 무료하다는 말을 입 밖에 내뱉은 기억이 없다.

그럴 수밖에 없었고, 그리 살아 냈다.

앞으로도 그럴 것이다.

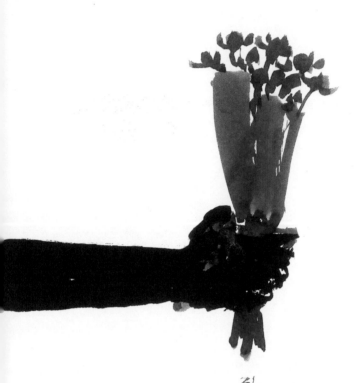

인생을 꽃과 벌처럼

바라봄

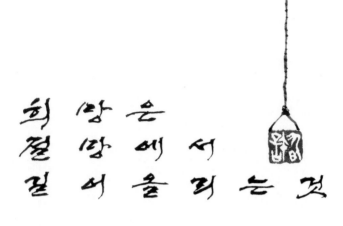

희망은 절망에서 길어 올리는 것

12월, 어느새 산의 나무들은 나목(裸木)이 되어 있다.

누구는 이 나목을 보고 다 떨려 나간 죽음을 보고,

또 누구는 이 나목을 보고 새순 돋을 희망을 생각한다.

죽음을 보는 것은 과거로부터 이어져 온 현재를 보는 것이고,

희망을 보는 것은 현재로부터 시작될 미래를 보는 것.

나는 희망을 보기로 했다.

절망에서 희망을 길어 올리기로 했다.

정직하고 성실한 내 노동으로

나는 민중 미술과 예술 민주화를 지향하고,
내 작업을 창작이기 이전에 노동으로 생각하기에,
시간당 최저 임금 기준으로 작품 가격을 산정한다.

아직 턱없이 부족하지만,
내 꿈은 애먼 짓 안 하고 작가로서 삽 대신 붓을 들어
정직하고 성실한 내 노동으로 우리 가족 먹여 살리는 것이다.
그게 되면 더 바랄 게 없다.

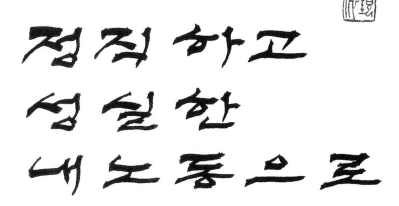

오늘

이런 걱정 저런 걱정 다 제하면
결국 오늘 하루만 남는다.
오늘을 잘 살아 내자. 오늘만 잘 살아 내자.
그 수밖에 없다.

사훈

내 바람이 있다면 딱 세 가지.

희망찬 아침,
성실한 정진,
평온한 저녁.

써 놓고 보니 무슨 사훈 같다.
틀린 말이 아니라는 생각이 들었다.
작가라는 1인 기업의 사훈이다.

땀

나도 로또 맞고 싶다.

아니 간절하다.

그러나 그보다는

땀 흘려 일한 만큼만 벌고 싶다.

그게 안 되니 그런 생각 하는 것이다.

그러기에, 그럴수록 더더욱

땀의 가치를 증명해 보이고 싶다.

소처럼 일은 일대로 하고

사는 건 마냥 제자리인

이 상황을 어여 벗어나고 싶다.

"작품? 열심히 해야지! 근데,

열심히만 한다고 되는 게 아냐!"

이 말을 짓뭉개 버리고 싶다.

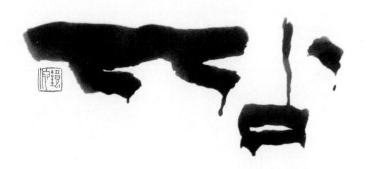

씨, 싹

초심, 처음 마음.
화로로 말하면 불씨,
술로 말하면 밑술,
간장으로 말하면 씨간장.

씨가 있어야 싹을 틔우지.

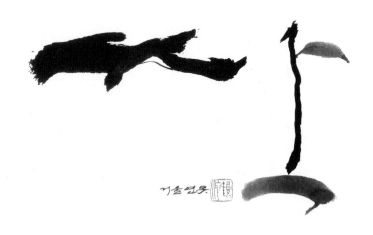

쿵따리 샤바라

"마음이 울적하고 답답할 땐
산으로 올라가 소릴 한번 질러 봐
나처럼 이렇게 가슴을 펴고
쿵따리 샤바라 빠빠빠빠……."

클론의 노래로 들었을 땐 그저 어깨만 들썩였는데,
아이유의 노래로 들으니 이제야 가사가 귀에 박힌다.
미디어 자체가 메시지임을 실감한다.
들어 보니 구구절절 나를 위한 노래였구나!
어쩌면 그댈 위한 노래일수도……

낙 樂

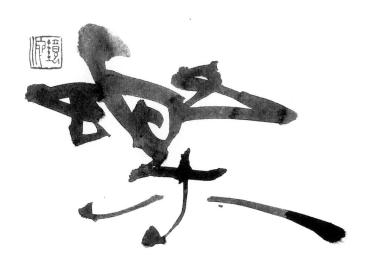

아무런 과학적 근거는 없으나
오늘은 일이 잘 풀리려나? 하는
긍정적 기대감마저 없다면
무슨 낙에 사나 싶다.
기대에 차서 하루를 연다.
이런 낙에 오늘도 버틴다.

생명

살아 내라는 명령
그래서 생명(生命)
그래서 살아 낸다.

그리운 사람이 됩시다

비가 와서,

노을이 예뻐서,

신선한 바람 한 줄기에……

저도 오만 가지 이유 핑계 삼아

그리운 사람이 있습니다.

동시에 저는 그 누구에게

그리운 사람인가 궁금합니다.

그대여, 우리. 서로에게

그리운 사람이 됩시다.

한쪽만 그리운 건 너무 아프잖아요.

如如하신가
惶惶하시게

기흐면英

여여 如如 하신가? 성성 惺惺 하시게!

여보게.
어느 책에서 어느 노스님이
평생 도반이었던 다른 노스님께 쓴
편지를 읽은 적이 있네.
편지의 내용은 다 까먹고
오로지 시작 인사와 마지막 인사만
마음에 남아 있다네.

여여(如如) 하신가?
그럭저럭 잘 지내시는가?
성성(惺惺) 하시게!
늘 맑게 깨어 있으시게!

어떤가? 멋지지?
굳이 이런 거 부러 쓰지 않아도
그대의 건강, 평안, 무탈을
늘 기도하고 있다네.

문 門

문을 열면 길이 나오고,
길 끝에 문이 있습니다.
어떤 문을 여느냐에 따라
다른 길이 펼쳐집니다.
열고 나가고, 닫고 들어옵니다.
마지막에 어떤 문을 닫고
들어설지…….

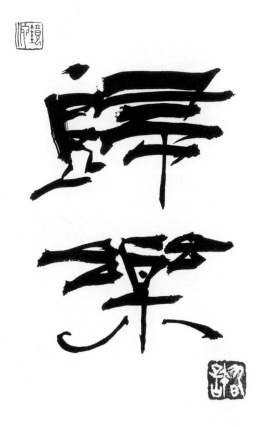

귀락 歸樂

개학이 연기되자

엄마가 괴물로 변했다는

어린아이의 그림일기.

아무렇지도 않았던

일상을 잃어 엄마도 힘들지만,

더불어 아이도 힘들다는 얘기다.

집은 돌아오는 것이 기쁜 곳이 되어야 한다.

조선조 승지를 지낸 유광천이

자신의 집에 귀락와(歸樂窩)라는 편액을 걸었다지.

돌아옴이 즐거운 집이다.

그대도 멀리 갔다 돌아오면 이 한마디 내뱉지 않는가.

"여기저기 다녀 봐도 우리 집이 제일 좋다!"

그런 집이라 하더라도

갇혀 있으면 지옥이 될 수도 있다.

나갔다 돌아와야 즐거운 곳이다.

많이들 뼈저리게 느끼고 있을 테니,

하루빨리 일상이 회복되길,

그대의 집도 귀락와가 되길……

그날이 오길

내가 작가로서 가장 아쉬운 부분은
온라인이 아닌 오프라인의 공간이 없다는 것이다.
비록 코딱지만 한 공간일지라도
그간 써 왔던 글씨, 그려 왔던 그림들
쪼르르 걸어 코 박고 보게 하고,
만들었던 그릇들 좌라라 늘어놓아
들고 만지작거리게 할 수 있다면…….
같이 그림 그리겠다는 이들과
같이 글씨 써보겠다는 이들에게
책상 한켠 내줄 수 있다면……
그릇 만들어 보고 싶다는 이들에게
물레를 내줄 수 있다면…….
찾아온 이들과 차 한잔하면서
이런저런 얘기 나눌 수 있다면……
"이건 내가 접수하겠다!" 하고
가져간 빈자리를 새 작품으로
채울 수 있다면…….
문 닫을 때쯤 찾아온 이들 몰고 나가
막걸리 한잔 부탁칠 수 있다면……
아! 그런 날이 어서 오면 참 좋겠다.

안녕

조금 전의 나와 안녕.
아무렇지도 않은 듯
그대에게 또 안녕!

억양에 따라 의미가
이리도 다르구나.

적어도 나는 그렇다

"그분이 오셨어!"

나도 가끔 그런 경험을 한다. 이때의 작업은 그야말로 신들린 듯 힘든 줄 모르고 몰입하게 되며, 결과 또한 "이게 정말 내가 한 게 맞나? 다시 하면 이리할 수 있을까?" 싶을 정도로 만족스러울 때가 있다. 물론 이때를 놓치지 말아야 하지만, 즉 물 들어올 때 노를 저어야 하지만 현실은 물이 안 들어와도 심지어 물 빠질 때도 노를 저어야 한다. 취미라면 안 그래도 된다. 그러나 생업이라면 그분이 오시든 안 오시든 계속 노를 저어야 한다. 그래서 예술은 적어도 내겐 끝없는 노동이다.

어떤 예술가가 명작을 남겼다는 것은 보이는 명작 이면에 안 보이는 연습, 습작이 깔려 있음을 뜻한다. 어느 날 하늘에서 뚝 떨어지는 게 아니라는 얘기다. 연주자가 하루 연습을 거르면 본인이 알고, 이틀 거르면 선생이 알고, 사흘을 거르면 관객이 안다는 말이 있듯 붓을 다루는 일도 이것과 조금도 다르지 않다. 좋아서 하는 일이지만 때로 쉬고 싶어도 쉴 수 없는 일이다.

흐르는 물을 거슬러 오르는 것과 같다. 쉬면 제자리가 아니라
뒤처진다. 그래서 예술은 적어도 내겐 끝없는 수양이다.

어떤, 아니 대부분 작가는 특정 주제를 선정하여 자기만의 조형
언어로 풀어낸다. 특정 주제? 난 그런 거 없다. 애써 뭉뚱그려
말하자면 일상의 소소한 자극들이랄까? 라디오에서 들은 음악 한 곡,
DJ의 말 한마디, 그날 읽은 책 중 마음에 와닿은 한 구절, 걷다가 혹은
운전하다가 본 나무 한 그루, 식당에서의 저녁 한 끼…… 이런 게 다
내 작업의 소재가 된다. 『누구나 카피라이터』의 저자 정철의 말대로
"내 엉덩이가 앉은 곳, 내 손이 미치는 곳, 내 시선이 닿는 곳,
지금 내 귀에 들리는 것" 모두에 난 늘 더듬이, 안테나를 바짝 세우고
사는 셈이다. 그것들이 일단 내 안에 들어오면 곱씹어 소화하고
어떤 것은 글씨로 어떤 것은 그림으로 풀어낸다. 생각해 보면 그게
바로 일기 아닌가? 그래서 예술은 적어도 내겐 매일 쓰는 일기다.

오귀스트 르누아르는 "내게 그림이란 즐겁고, 유쾌하고, 예뻐야
한다."라고 얘기했지만, 사실상 그는 말년에 극심한 관절염, 불행한
개인사로 고통받았다. 말하자면 그에게 있어 그림은 현실의 고통을
벗어나기 위한 해방구였던 것 같다. 반면 표현주의 민중 미술가로
알려진 케테 콜비츠는 "미술이 아름다움만을 고집하는 것은 삶에

대한 위선"이라고 말했다. 그녀가 살았던 시대와 처한 현실을 볼 때
예술가가 유미주의적 피안의 세계에 도피해선 안 되며 현실에 대한
고발, 발언, 기록으로서의 역할을 강조했다고 볼 수 있다.
나는 콜비츠 편에 서고 싶다. 르누아르는 "고통은 지나가지만
아름다움은 남는다."고 했지만, 콜비츠의 그림도 여전히 남아 진한
감동을 전해 준다. 그래서 예술은 적어도 내겐 현실 고뇌의 흔적이다.

내 아호는 경지(鏡池)다. 한글로 풀어 거울연못이다. 명경지수와
같은 고요한 수면을 좋아할 뿐만 아니라 늘 자신을 그 물에 비추어
보라는 뜻에서 스스로 지었다. 실제로 한국의 사찰 대부분은
경내로 들어가기 전에 개울이나 연못을 건너는 다리가 있다.
극락교다. 들며 나며 그 다리 위에서 자신을 비춰 보라는 뜻을
담고 있다. 그 연못을 경지라 한다. 그런데 짓고 보니 무슨 무슨
경지에 이르렀다고 말할 때 쓰는 경지(境地)와 동음이의어이고,
"지가 무슨 경지에 이르렀다고……"라는 놀림을 받기 쉽기 때문에
요즘엔 주로 한글로 풀어 거울연못이라 쓴다. 그림이나 글씨나
결국 남 보여 주기 위한 것이다. 그러니 이왕이면 선한 영향력을
끼쳐야 하지 않겠는가. 작가로서 내 바람이 있다면 내 글씨
내 그림이 보는 이로 하여금 스스로 비춰 보게 하면 참 좋겠다.
늘 그런 마음으로 작업에 임한다. 그래서 예술은 적어도
내겐 거울이다.